U0151997

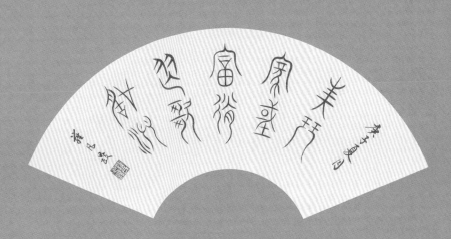

墨緣起性

羅凡嶅　詩書創作展

《目錄》

墨緣：學習典範

〈自序〉………04

《九體心經》………06
《九體心經》甲骨段（九之一）………07
《九體心經》金文段（九之二）………07
《九體心經》秦簡段（九之三）………07
《九體心經》楚簡段（九之四）………08
《九體心經》小篆段（九之五）………08
《九體心經》隸書段（九之六）………08
《九體心經》草書段（九之七）………09
《九體心經》行書段（九之八）………09
《九體心經》楷書段（九之九）………09
《九體心經》（全）………10

墨緣：親人

〈行書學書三師之一〉………11
〈行書學書三師之二〉………12
〈行書贈大伯〉………14
〈漢隸贈二伯〉………15
〈楷書贈八叔〉………16
〈楷書贈阿姑〉………17
〈楷書賀婚詞〉………18
〈楷書泰山四人行〉………19

墨緣：國中以前

〈傳抄古文字賀美俏〉………21
〈漢隸贈貞穎〉………22
〈草書贈美惠〉………23
〈行書憶慧義師〉………24

墨緣：專科時期

〈小篆贈佳鵬〉………26
〈小篆贈國建〉………27

墨緣：大學時期

〈甲骨文贈文良〉………29
〈商周金文贈玉孟〉………30
〈春秋金文贈淑嫻〉………31
〈傳抄古文字贈靜宜〉………32
〈馬王堆帛書贈竣瓊〉………33
〈草書贈韻文〉………34
〈行書贈文菁〉………35

墨緣：研究所以後

〈楚簡贈貴三師〉………37
〈傳抄古文字贈奇懿〉………38
〈小篆贈炫瑋〉………39
〈小篆贈幸長賢伉儷〉………40
〈草書贈成都友人〉………41
〈楷書贈光華〉………42

起姓：個人囈語

〈甲骨文陰陽天地聯〉………44
〈楷書陰陽天地聯〉………45
〈西周金文己亥三豕聯〉………46
〈楚簡善書佳言聯〉………47
〈楚簡楚書樂〉………48
〈行書楚書樂〉………49
〈小篆桃園隱〉………50
〈隸書庚子遊東眼山〉………51
〈行書東桃美景〉………52
〈行書西桃綠意〉………53
〈行書南桃鐵馬〉………54
〈行書北桃景福〉………55
《桃園四方》（全）………56
〈行書遙想運城關羽〉………57
〈楷書龜年山峙聯〉………58
【羅凡叕簡歷】………59

〈自序〉

與墨的接觸從國小三年級開始。當第一次拿起毛筆蘸墨寫在宣紙上，滑過紙面的墨色與漢字之美似乎引導了我的未來：初次參加校內書法比賽便獲得第三名，得到國小、國中老師肯定與每天中午的書寫指導，順利進入中文系涵泳書道、漢字與詩文……在將近四十個年頭裡與墨的互動，「墨墨」地隨著時間流轉而前進。佛說「緣起性空」，似乎也與我跟墨的距離一樣。故本次展覽主題定名為「墨緣起性」，將「空」意隱藏在未見的句末中，利用漢語的綴聯想像讓主題意涵更為豐富。

本次書法展覽年代的創作內容，含括書體與詩文二者。書體內容創作，擬從傳統五大書體出發，並參考百年以來的漢字考古材料，利用毛筆書寫晚商甲骨文、金文、戰國楚簡、傳抄古文字、小篆、兩漢簡帛隸書、二王系統行草書楷書等不同漢字構形與書風，展現漢字構形之遷徙演變歷程。詩文內容創作，擬以聯語、古典詩歌、古典散文等作為文體基調，文意展現可概分為二大類：一、因「墨緣」而認識了許多師、友、生，藉由將其姓名進行嵌字的創作與書寫，展現作者的心之所向。職是之故，本次展覽將透過多采多姿的漢字書體造形，結合個人的古典詩文創作，以我手寫我心，表達個人對於傳統書法的理解與詮釋。二、因「起性」而產生的創作與書寫，傳達彼此情誼與緣份；

「墨緣起性」為顯性的策展主軸，「空」為隱性的無用之用，隱性力量帶動顯性行為。因此，從默默無名的「空」到「墨緣」之「起性」，乃是本次整體策展論述的重點所在。

在展覽規劃上，擬依文意分成「墨緣」與「起性」二大區塊，每個區塊再依照書體演變歷程進行年代的陳列，可使參觀者體會漢字結構與書體的演變之美。此外，每個區塊的年代將含有不同的用筆技法展現。藉由不同書體的提按方圓、疾澀、力勁等技法運用，期望展現傳統書道縱向與橫向的交錯發展，並開拓更多的可能性。

二〇二〇年歲在庚子冬月　羅凡晸撰於泰山之居

墨緣：學習典範

《九體心經》

2020 庚子年
35X137 公分

2020 庚子年
35X137 公分

2020 庚子年
35X137 公分

《九體心經》甲骨段（九之一）
【釋文】
觀自在菩薩，行深般若波羅蜜多時。照見五蘊皆空，度一切苦厄。

《九體心經》金文段（九之二）
【釋文】
舍利子，色不異空，空不異色，色即是空，空即是色，受想行識，亦復如是。

《九體心經》楚簡段（九之三）
【釋文】
舍利子，是諸法空相，不生不滅，不垢不淨，不增不減。

是故空中無色復受想行識無眼耳
鼻舌身意無色聲香味觸法無眼
界乃至無意識界

觀之我空 庚子 莊凡藝
秦簡心經正宗分言字宙

無無明亦無無明盡乃至無老
死亦無老死盡無苦集滅道
無智亦無得

波古篆心經言世因果論正法空藏主
庚子春月下澣 莊凡藝書於泰山居

以無所得故菩提薩埵依般若波羅蜜多
故心無罣礙無罣礙故無有恐怖遠離顛
倒夢想究竟涅槃

隸書心經正宗分之我空藏主庚子
春月下澣 莊凡藝書於泰山居

2020 庚子年
35X137 公分

2020 庚子年
35X137 公分

2020 庚子年
35X137 公分

《九體心經》秦簡段（九之四）
【釋文】
是故空中無色，無受想行識，無
眼耳鼻舌身意，無色聲香味觸
法，無眼界乃至無意識界。

《九體心經》小篆段（九之五）
【釋文】
無無明，亦無無明盡，乃至無老
死，亦無老死盡，無苦集滅道，
無智亦無得。

《九體心經》隸書段（九之六）
【釋文】
以無所得故，菩提薩埵，依般若
波羅蜜多故，心無罣礙，無罣礙
故，無有恐怖，遠離顛倒夢想，
究竟涅槃。

故說般若波羅蜜多呪即說呪
曰揭諦揭諦波羅揭諦波羅僧
揭諦菩提薩婆訶

楷書心經流通分呪語
庚子春月下澣羅氏敬

2020 庚子年
35X137 公分

故知般若波羅蜜多是大神呪是
大明呪是無上呪是無等等呪能除
一切苦真實不虛

行書心經流通分本經結論
庚子春月下澣羅氏敬

2020 庚子年
35X137 公分

三世諸佛依般若波
羅蜜多故得阿耨多羅
三藐三菩提

草書心經正宗分言佛院
庚子羅氏敬

2020 庚子年
35X137 公分

《九體心經》楷書段（九之九）
【釋文】
故說般若波羅蜜多呪。即說呪
曰：揭諦揭諦，波羅揭諦，波羅
僧揭諦，菩提薩婆訶。

《九體心經》行書段（九之八）
【釋文】
故知般若波羅蜜多，是大神咒，
是大明咒，是無上咒，是無等等
咒，能除一切苦，真實不虛。

《九體心經》草書段（九之七）
【釋文】
三世諸佛，依般若波羅蜜多故，
得阿耨多羅三藐三菩提。

2020 庚子年／35X137 公分 X9

《九體心經》（全）

李門篆技冠天下榮顯楷模耀古
今樹藝草堂浣花麗祝迎隸史
道行深羲皇八卦現文字丁敬金石
著印林錦繡神龍開我界泉思
句湧喚書心　學書三師之一　羅月臻撰

2020 庚子年／59X135 公分

〈行書學書三師之一〉
【釋文】
李門篆技冠天下，榮顯楷模耀古今。
樹藝草堂浣花麗，祝迎隸史道行深。
羲皇八卦現文字，丁敬金石著印林。
錦繡神龍開我界，泉思句湧喚書心。

陳墨久藏不忍運鎵久訊達始研

磨忠恍尚法遵羲獻簡筆宣情

越阮何明帖形神相和唱勇碑意

韻勝江河游龍氣勢興書道國慶

歡騰舉世歌

學書三師之二 羅乃昱撰

〈行書學書三師之二〉

【釋文】

陳墨久藏不忍運，鎵文訊達始研磨。
忠恍尚法遵羲獻，簡筆宣情越阮何。
明帖形神相和唱，勇碑意韻勝江河。
游龍氣勢興書道，國慶歡騰舉世歌。

2020 庚子年／59X135 公分

墨緣：親人

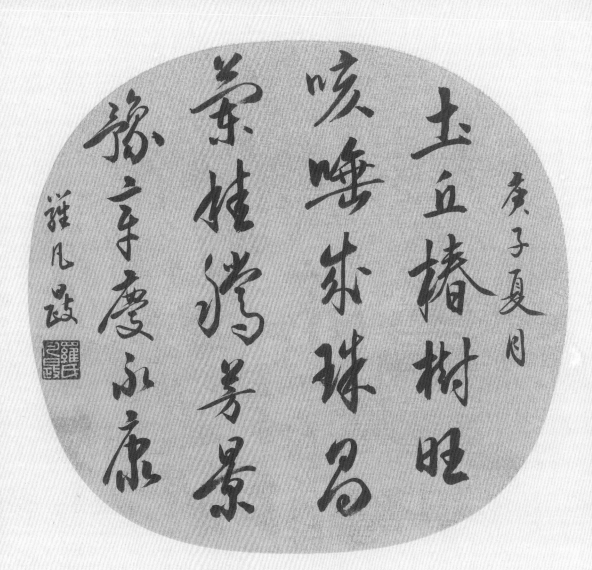

2020 庚子年／34X34 公分

〈行書贈大伯〉

【釋文】
土丘椿樹旺，咳唾成珠昌。
蘭桂騰芳景，豫章慶永康。

木槿荅容
旺燕居明月昇
秋楓奘卉秀牽
福永常恒

庚子夏月

羅月啟

2020 庚子年／33X33 公分

〈漢隸贈二伯〉
【釋文】
木槿花容旺，燕居明月昇。
秋楓英卉秀，幸福永常恒。

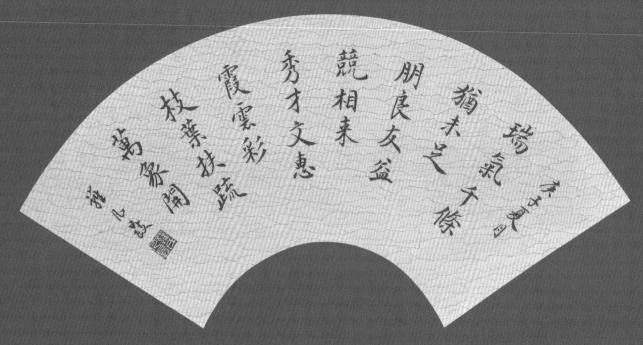

2020 庚子年／60X32 公分

〈楷書贈八叔〉

【釋文】
瑞氣千條猶未足，朋良友益競相來。
秀才文惠霞雲彩，枝葉扶疏萬象開。

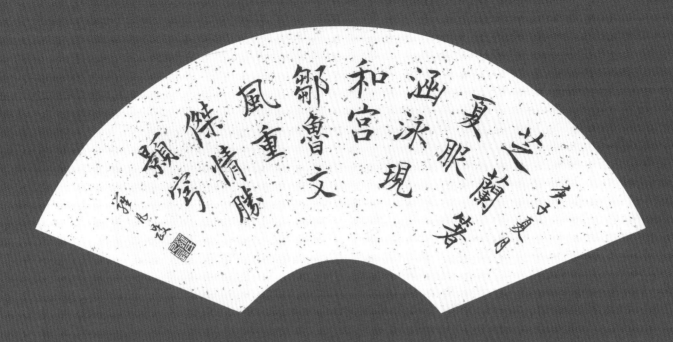

2020 庚子年／60X32 公分

〈楷書贈阿姑〉

【釋文】

芝蘭著夏服，涵泳現和宮。

鄒魯文風重，傑情勝顥寫。

佩環微倚李琪樹鳳
樓棲金縷繡羅帳隆
中鶼鰈媞

歲在庚子春日于下澣
賀婚詞羅凡敬

〈楷書賀婚詞〉
【釋文】
佩環微倚李，琪樹鳳樓棲。
金縷繡羅帳，隆中鶼鰈媞。

2020 庚子年／34.5X101 公分

18

吹面桐華落雨叢金枝藍鵲歌
聲洪泰山遊子崎頭步凡執縈
蓮登頂宮 歲在庚子夏月泰山四人行羅凡啟撰

2020 庚子年／40X140 公分

〈楷書泰山四人行〉
【釋文】
吹面桐花落雨叢，枝頭藍鵲歌聲洪。
泰山遊子崎頭步，凡執縈蓮登頂宮。

墨緣：國中以前

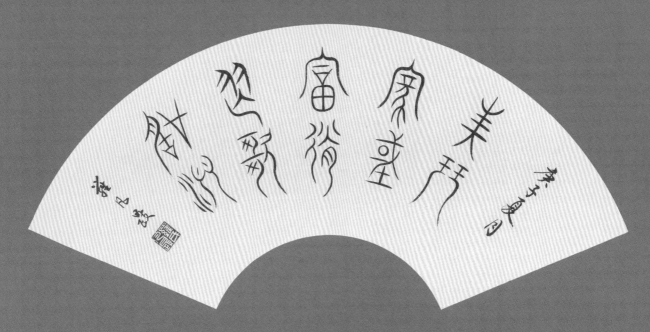

2020 庚子年／28X58 公分

〈傳抄古文字賀美俏〉
【釋文】
美琴家國富，
佾舞歌聲洪
。

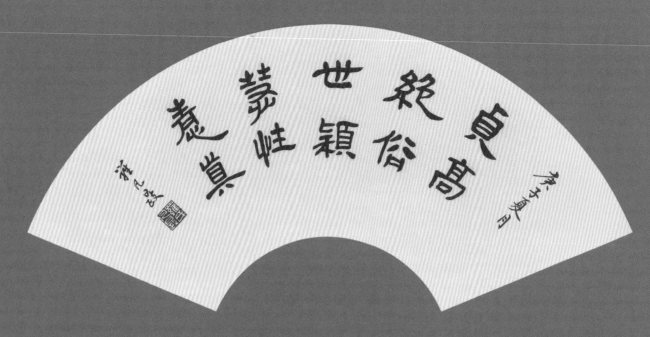

2020 庚子年／60X32 公分

〈漢隸贈貞穎〉

【釋文】

貞高絕俗世，穎慧性情真。

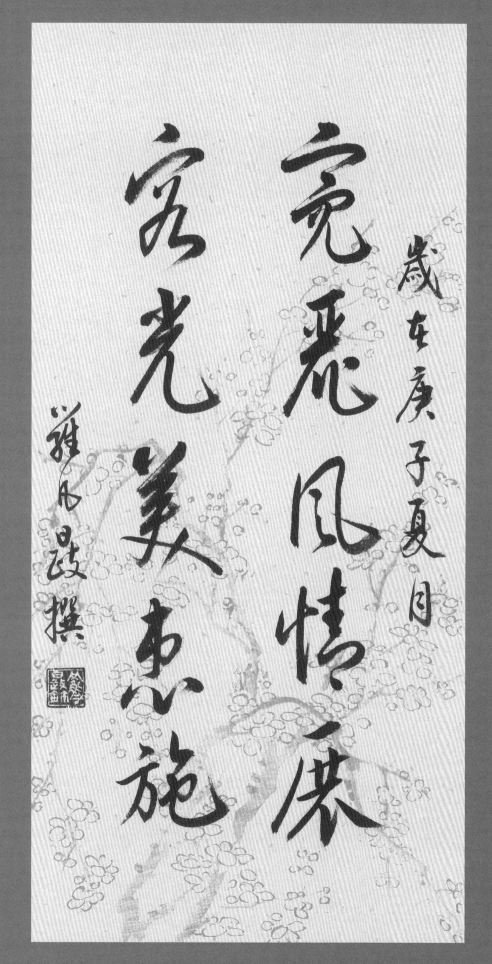

亮麗風情展
容光美惠施

歲在庚子夏日

羅門段撰

〈草書贈美惠〉
【釋文】
亮麗風情展，容光美惠施。

2020 庚子年／34.5X70 公分

弘道鵬飛致周揚 歲在庚子夏月

志氣鴻義琴慧義

富俏舞歌聲洪 羅門晟撰書

〈行書憶慧義師〉

【釋文】

弘道鵬飛致，周揚志氣鴻。

美琴慧義富，俏舞歌聲洪。

2020 庚子年／70X130 公分

24

墨緣：專科時期

歲次庚子夏日小暑之後崔乃殷撰書

2020 庚子年／60X136 公分

〈小篆贈國建〉

【釋文】

國本敬冠事，建坊華表隆。

帢顏迎夏雨，萱草喜春風。

子弟聲緋綠，芸窗吐翠紅。

品頭兼論道，硯譜記吾功。

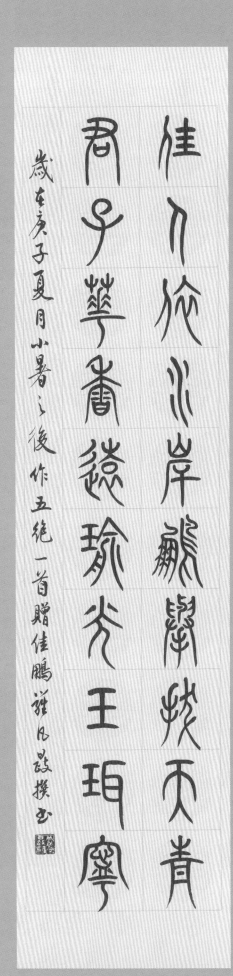

〈小篆贈佳鵬〉

【釋文】

佳人伊水岸，鵬舉拔天青。
君子花香遠，瑜光玉珥寧。

2020 庚子年／34X139 公分

27

墨緣：大學時期

歲在庚子夏月下澣 莊民敢撰

〈甲骨文贈文良〉

【釋文】

文武春秋道，良丁進退神。

2020 庚子年／59X137 公分

29

玉衡明正氣孟竹尚丘心

王衡明正氣
孟竹尚丘心

歲在庚子夏日雜民敬

〈商周金文贈玉孟〉
【釋文】
玉衡明正氣，孟竹尚丘心。

2020 庚子年／29.5X68 公分

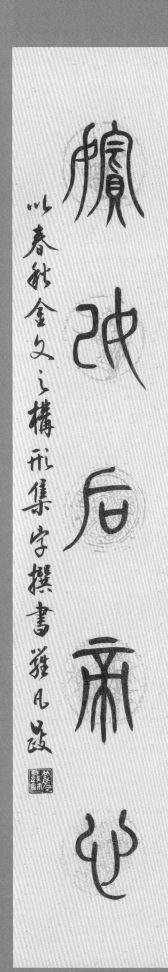

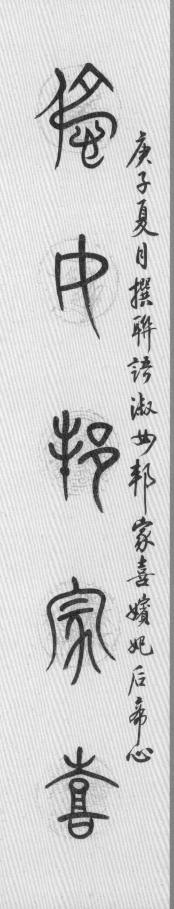

庚子夏月撰聯語淑女邦家喜嬪妃后帝心

以春秋金文之構形集字撰書雅凡誤

〈春秋金文贈淑嬪〉
【釋文】
淑女邦家喜，嬪妃后帝心。

2020 庚子年／23X112 公分 X2

31

庚子夏月撰聯語靜女御琴瑟宜言待鳳凰

以傳抄古文字之構形集字撰書粥民啟

〈傳抄古文字贈靜宜〉

【釋文】

靜女御琴瑟，宜言待鳳凰。

2020 庚子年／23X112 公分 X2

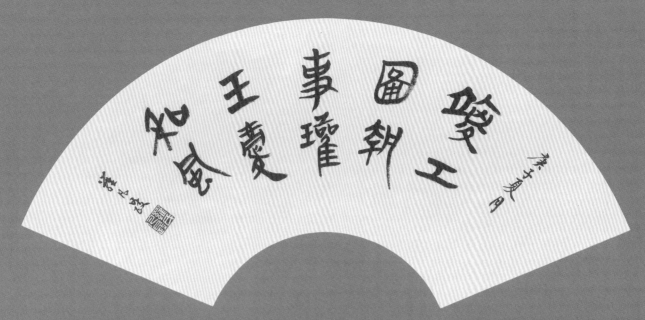

2020 庚子年／60X32 公分

〈馬王堆帛書贈竣瓏〉

【釋文】

竣工圖執事，瓏玉慶和風。

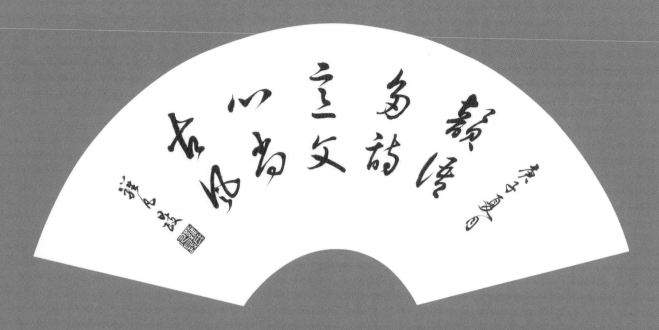

2020 庚子年／28X60 公分

〈草書贈韻文〉
【釋文】
韻語多詩意，文心尚古風。

文學紅樓遊綴錦 菁蕊翠竹夢瀟湘

歲在庚子夏日下澣

崔凡毅撰書

〈行書贈文菁〉
【釋文】
文學紅樓遊綴錦，菁蕊翠竹夢瀟湘。

2020 庚子年／35X91.5 公分

墨緣：研究所以後

歲在庚子夏日下澣

贈貴三師 崔氏殷撰

2020 庚子年／69.5X67.5公分

〈楚簡贈貴三師〉
【釋文】
賴遇乾坤展，師心獨見聞。
貴遊子弟國，三渡白圭文。

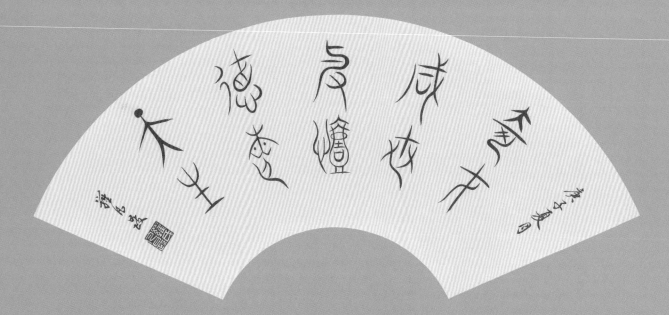

2020 庚子年／28X58 公分

〈傳抄古文字贈奇懿〉

【釋文】

奇才咸世舉，懿德本天生。

陳思吟左傳氏璧現周官炫爛豐天燿瑋瑰奇寶觀

庚子夏張凡政撰

2020 庚子年／35X137 公分

〈小篆贈炫瑋〉

【釋文】

陳思吟左傳，氏璧現周官。

炫爛豐天燿，瑋瑰奇寶觀。

幸生歌少長

金竹頌鴛鴦

以五言聯語贈幸長金鴦賢伉儷

歲在庚子立秋之後雒氏昆政撰

〈小篆贈幸長賢伉儷〉

【釋文】
幸生歌少長，金竹頌鴛鴦。

2020 庚子年／13X70 公分 X2

徐行漫步梅林中
奪冠三軍正氣洪
利見大人心似浩
沛然春意現都風

贈成都友人歲在庚子春月
下澣雜月器書於泰山居

〈草書贈成都友人〉

【釋文】
徐行漫步梅林中，奪冠三軍正氣洪。
利見大人心似浩，沛然春意現都風。

2020 庚子年／69.5X137 公分

溫良善德性

沼沚耀光華

歲在庚子夏月下澣

雅凡啟撰書

〈楷書贈光華〉
【釋文】
溫良善德性，沼沚耀光華。

墨緣：個人囈語

歲次庚子夏

羅凡鼓撰書

〈甲骨文陰陽天地聯〉
【釋文】
陰陽玉宇任吾樂，天地人神同物遊。

2020 庚子年／35X120 公分

陰陽玉宇任吾樂

天帝人神同物遊

歲次庚子夏

羅凡晸撰書

〈楷書陰陽天地聯〉
【釋文】
陰陽玉宇任吾樂，天地人神同物遊。

2020 庚子年／35X120 公分

己三或永林分鐵

于亥酯明不從書

庚子夏月

羅凡晟撰

〈西周金文己亥三豕聯〉

【釋文】

己三或有析分瀘，亥豕猶明不錯書。

2020 庚子年／35X120 公分

46

歲在庚子春月下澣以楚簡文字集字撰句

善書者戮力致道佳言兮窮神獲情凡殷

〈楚簡善書佳言聯〉

【釋文】

善書者戮力致道，佳言兮窮神獲情。

2020 庚子年／29X135 公分 X2

〈楚簡楚書樂〉

【釋文】
繒書亂世曉天下，熠熠包山啓楚風。
新蔡信陽遣策俱，清華上博古文工。
安藏詩典關雎現，郭店道儒子學通。
請問其中何樂事，千年墨色遊吾瞳。

2020 庚子年／70X125 公分

繒書亂世曉天下熠熠包山啟楚風
新蔡信陽遣策俱清華上博古文工
安藏詩典關雎現郭店道儒子學通
請問其中何樂事千年墨色遊吾瞳

歲在庚子行書楚書樂羅政撰

2020 庚子年／70X125 公分

〈行書楚書樂〉
【釋文】
繒書亂世曉天下，熠熠包山啟楚風。
新蔡信陽遣策俱，清華上博古文工。
安藏詩典關雎現，郭店道儒子學通。
請問其中何樂事，千年墨色遊吾瞳。

歲在庚子夏日小著時

桃華山水映

市隱賁丘園

彙育二儀德

拔超六趣緣

堯園隱雄氏跋撰書

2020 庚子年／68X68 公分

〈小篆桃園隱〉

【釋文】

桃華山水映，市隱賁丘園。

彙育二儀德，拔超六趣緣。

庚子新春東眼遊嬰華滿地任
風悠柳杉鐵葉羽林相薄露農
悵似水釆

試以漢簡隸構集字庚子羅凡磁

〈隸書庚子遊東眼山〉
【釋文】
庚子新春東眼遊，櫻華滿地任風悠。
柳杉鐵葉好林相，薄露濃悵似水柔。

2020 庚子年／35X137 公分

石門水灞波光漱角板山蜓雲霧驚花海大溪薰草戀東桃美景映吾睛　歲在庚子夏月莊民啟撰

〈行書東桃美景〉

【釋文】

石門水灞波光漱，角板山蜓雲霧驚。

花海大溪薰草戀，東桃美景映吾睛。

2020 庚子年／35X128 公分

觀音菡萏馨消夏蘆竹大園丈
菊盈新屋芋香爆米樂西桃綠
意凱風迎 歲在庚子夏月羅氏晟撰

〈行書西桃綠意〉
【釋文】
觀音菡萏馨消夏，蘆竹大園丈菊盈。
新屋芋香爆米樂，西桃綠意凱風迎。

2020 庚子年／35X128 公分

楊梅古屋穹窿頂中壢老街溪汫
汫平鎮伯公潭水綠南桃鐵
馬樂錚錚　歲在庚子夏日羅氏晟霖撰

〈行書南桃鐵馬〉
【釋文】
楊梅古屋穹窿頂，中壢老街溪汫汫。
平鎮伯公潭水綠，南桃鐵馬樂錚錚。

2020 庚子年／35X128 公分

54

桃園結義龜山踞 八德俱全孔廟成
薈萃人文正鼎盛 北桃景福論元亨

歲在庚子夏自撰 莊民聚撰

《行書北桃景福》

【釋文】
桃園結義龜山踞，八德俱全孔廟成。
薈萃人文正鼎盛，北桃景福論元亨。

2020 庚子年／35X128 公分

石門多壩波光瀲　角板山縹雲霧
鷲花海大溪薰草慈東桃美
景映青晴　歲在庚子夏日雉凡誃撰

觀音蕩蒼馨消夏蘆竹大園文
蔚盈新屋莘香爆米樂西桃綠
竟凱風迎　歲在庚子夏日雉凡誃撰

楊梅古屋穹窿頂巾壢老街溪
泙泙平鎮佰公潭多綠南桃鐵
馬樂錚鈴　歲在庚子夏日雉凡誃撰

龜園結義氣山蹊八德俱金孔
廟成蒼莘人文正鼎盛北桃景
福論元亨　歲在庚子夏自雉凡誃撰

2020 庚子年／35X128 公分 X4

《桃園四方》（全）

56

關雲長壽帝
君巧運城中偃山西月夜
欣

歲次己亥夏月羅子昇撰書

〈行書遙想運城關羽〉
【釋文】
關雲長壽帝，聖羽武亭君。
巧運城中偃，山西月夜欣。

2019 己亥年／35X110 公分

龜年鶴壽神仙道

歲在庚子夏日下澣

山崎淵渟菩薩行

莊民政撰書

〈楷書龜年山崎聯〉

【釋文】

龜年鶴壽神仙道，山崎淵渟菩薩行。

2020 庚子年／17X71 公分 X2

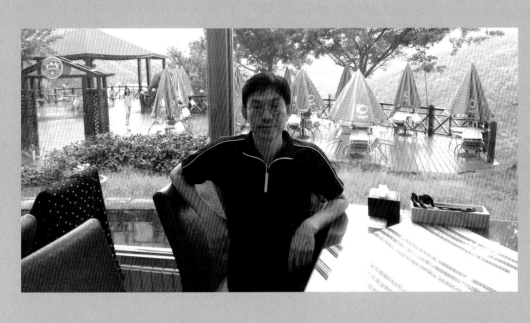

【羅凡晸簡歷】

羅凡晸，字迎曦，自號子昇，臺灣臺北人，一九七三年生。國立臺灣師範大學國文博士，現為國立臺灣師範大學國文學系副教授，神龍詩書研究會會員。書法啟蒙自李榮樹先生，奠定歐楷基礎；中學時期得祝義先生指導，開展褚楷風貌；其後師事丁錦泉先生，悠遊於篆、隸、草、行、楷諸體。進入大學中文系所，得陳欽忠先生書論啟發，得簡明勇先生筆論應用，得季旭昇先生在古文字學之漢字形體養分，遂將古文字構形融入當代筆墨表現，希冀能有別開生面之致。

一九八八 臺北縣「紀念先總統 蔣公一百晉二誕辰書畫比賽」書法類國中組第三名
一九九七 第十二屆聖壽杯書法比賽大專高中組第三名
二〇一一 神龍詩書創作展（臺北科大，聯展）
二〇一六 臺灣師大七十週年校慶（正門巨幅對聯）
二〇一九 海峽兩岸青年書畫展（山西運城，參展）
二〇〇四-二〇〇六 國立臺北大學中文系「書法」課程教師
二〇〇六-二〇二〇 國立臺灣師範大學國文系「書法」類課程教師之一

國家圖書館出版品預行編目 (CIP) 資料

墨緣起性 ： 羅凡叕詩書創作展 / 羅凡叕著 . -- 第
一版 . -- 新北市 ： 羅凡叕，民 109.12
　　面 ； 公分
ISBN 978-957-43-8419-8(平裝)

1. 書法 2. 作品集

943.5　　　　　　　　　　　　　109020801

【書　　　名】墨緣起性：羅凡叕詩書創作展
【作　　　者】羅凡叕
【美　　　編】詹慧琪

【出 版 社】萬卷樓圖書股份有限公司
【發 行 人】林慶彰
【總 經 理】梁錦興
【總 編 輯】張晏瑞

【排　　　版】詹慧琪
【印　　　刷】三禾廣告社
【封面設計】詹慧琪

【發　　　行】萬卷樓圖書股份有限公司
【地　　　址】臺北市羅斯福路二段 41 號 6 樓之 3
【電　　　話】(02)23216565
【傳　　　眞】(02)23218698
【電　　　郵】SERVICE@WANJUAN.COM.TW

【出版日期】2020 年 12 月
【裝訂版次】平裝，初版一刷
【定　　　價】新臺幣 500 元
ISBN　978-957-43-8419-8